U0098141

zhōng　　Yuè　　　Yǔ

中越語版
基礎級
華語文書寫能力
習字本：

3

依國教院三等七級分類，
含越語釋意及筆順練習。

Chinese × Tiếng Việt

編序 Lời tựa
編者

Bắt đầu từ năm 2016, Nhà xuất bản Văn hóa Chu Tước liên tục cho ra mắt những quyển sách luyện viết chữ Hán. Trong 6 năm qua chúng tôi đã cho ra thị trường tổng cộng là 10 quyển, tuy không quảng bá rộng rãi và dù rằng không nhận được nhiều sự chú ý như những thể loại sách nấu ăn hay du lịch khác, nhưng lượng tiêu thụ loại sách này vẫn rất ổn định. Trên bước đường phát hành những dạng sách này, chúng tôi luôn luôn thật thận trọng, với hy vọng mang đến cho quý độc giả những quyển sách luyện viết chữ chuẩn xác và tốt nhất.

Với lần xuất bản này, chúng tôi đã mạnh dạn tiến hành một cuộc khảo nghiệm đầy thách thức, đó chính là đem quyển luyện chữ viết mở rộng đối tượng người xem, sử dụng công trình nghiên cứu 6 năm mang tên "Năng lực Hán ngữ tiêu chuẩn Đài Loan" (Taiwan Benchmarks for the Chinese Language, viết tắt là TBCL) do những chuyên gia được Viện nghiên cứu giáo dục quốc gia mời về nghiên cứu phát triển làm chuẩn, lấy 3100 Hán tự trong đó biên tập thành bộ sách, đính kèm theo đó là phiên âm tiếng Trung, quy tắc bút thuận và ý nghĩa của từng từ bằng tiếng Việt, hy vọng những người bạn nước ngoài có hứng thú với Hán tự tiếng Trung sẽ dễ dàng học tập được chữ viết này.

Bộ sách luyện viết phiên bản Trung - Việt được dựa theo 3 trình độ 7 cấp bậc của TBCL xuất bản phát hành. Trình độ sơ cấp sẽ từ cấp độ 1 đến cấp độ 3, trong đó phân biệt có 246 từ, 258 từ và 297 từ; trình độ trung cấp sẽ từ cấp độ 4 đến cấp độ 5, lần lượt sẽ là 499 từ và 600 từ; trình độ cao cấp sẽ từ cấp độ 6 đến cấp độ 7 và mỗi cấp độ sẽ có 600 từ. Sự phân chia cấp bậc trong lần xuất bản đặc biệt này, sẽ giúp cho quý độc giả có thể học tập theo trình tự từ thấp đến cao, đồng thời cũng sẽ không vì quá nhiều từ, khiến cho sách quá dày, làm ảnh hưởng đến quá trình luyện viết chữ.

Bộ sách luyện viết sơ cấp áp dụng căn cứ theo vốn từ ngữ thông dụng hằng ngày, mỗi từ sẽ được liệt kê nét bút thuận, người xem có thể bắt đầu luyện viết từ nét mờ đến nét đậm, chậm rãi luyện tập, các bạn sẽ cảm nhận được nét đẹp tiềm ẩn của Hán tự phồn thể. Mong rằng khi phát hành bộ sách này sẽ giúp ích thêm trên con đường học tập của những người sử dụng tiếng Trung như ngôn ngữ thứ hai, và tin rằng nếu mỗi ngày luyện viết 3 ~ 5 từ sẽ giúp cho quý độc giả có thêm thời gian để tĩnh tâm, đồng thời cũng tìm được niềm vui trong quá trình luyện viết chữ tiếng Trung.

編輯部 Ban biên tập

Quyển sách này được thiết kế riêng biệt, người xem khi sử dụng sẽ thấy rất tiện lợi. Dưới đây là hướng dẫn sử dụng quyển sách này, mời các bạn cùng tham khảo để khi thực hành luyện tập sẽ càng thêm hữu ích.

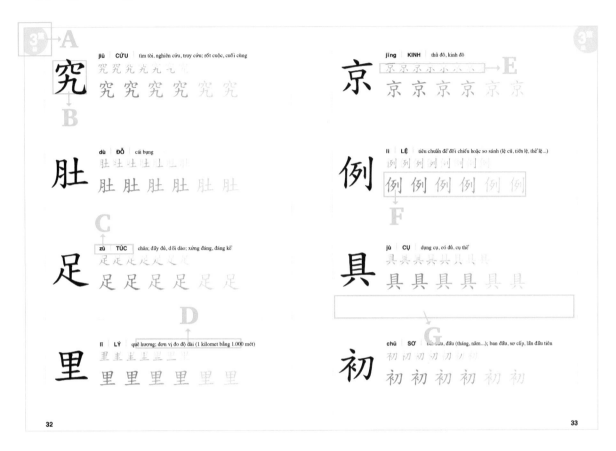

A. **Cấp độ** : phân chia số thứ tự rõ ràng, quý độc giả có thể hiểu rõ hơn về cấp độ của sách này.

B. **Hán tự** : hình dáng của chữ tiếng Trung .

C. **Phiên âm tiếng Trung** : biết được làm thế nào để phát âm, có thể tự mình luyện tập thử xem.

D. **Dịch nghĩa tiếng Việt** : giải thích ý nghĩa của từ, giúp người sử dụng tiếng Trung như ngôn ngữ thứ hai có thể hiểu rõ ý nghĩa chữ này; và đương nhiên những ai thành thạo tiếng Trung cũng có thể dùng nó để học tập tiếng Việt.

E. **Bút thuận** : là thứ tự viết các nét của từ này, có thể xem đi xem lại nhiều lần, dùng ngón tay viết nhẩm theo trước cho quen dần với trình tự các bước viết.

F. **Tô đậm theo** : căn cứ theo nét vẽ có sẵn tô theo từng chữ một, từ gợi ý sẽ dần nhạt đi, điều này sẽ làm cho việc học càng thêm tính thách thức.

G. **Luyện tập** : sau khi đã tô hết những từ gợi ý, quý độc giả có thể tự luyện tập thêm, đều này sẽ giúp gia tăng ấn tượng sâu sắc với chữ đó.

Mục lục 目錄

練字的基本功

功

Công phu luyện viết chữ căn bản

Trước khi bắt đầu sử dụng sách này, có một số bước cơ bản cần tham khảo trước. Tiếng Trung không chỉ khó phần phát âm mà về phần chữ viết cũng rất khó, nhưng nếu trước khi bước vào luyện tập quý độc giả có thể tuân theo một số điều cần chú ý, tin chắc rằng khi thực hành sẽ càng thêm hữu ích và nâng cao hiệu quả.

◆ Nơi học yên tĩnh và một tâm trạng học thoải mái

Trước khi vào luyện viết, kiến nghị các bạn nên tìm một nơi yên tĩnh và dễ chịu, cùng một tâm trạng thoải mái, vui vẻ để viết chữ. Một khi tâm trạng bức bối, thì chữ viết ra không tốt và cũng không đẹp. Cho nên khi luyện viết cần giữ cho bản thân có một tâm trạng thật tốt, giúp nâng cao hiệu quả luyện tập, nhận biết chữ và tốc độ đọc hiểu từ. Kết hợp cùng một môi trường yên tĩnh sẽ càng làm cho hiệu quả học tập được cộng thêm điểm đấy.

◆ Tư thế ngồi đúng đắn

① **Ngồi ngay thẳng :** cơ thể không được đổ về trước hay về sau, càng không nên khom lưng hay thậm chí là nghiêng về một bên. Khi ngồi phải ngồi ngay ngắn vào ghế, ngồi làm sao cho cơ thể và đùi tạo thành một góc 90 độ, nếu như cần có thể dùng đệm để lót ngồi cho dễ dàng.

② **Điều chỉnh cao độ của bàn ghế :** chiều cao của ghế và bàn phải tương xứng, kiến nghị chiều cao của khuỷu tay và bàn ngang nhau, khi vào ngồi ngay ngắn xong, mời điều chỉnh khoảng cách cơ thể với bàn cách nhau một nắm đấm là tốt nhất.

③ **Hai chân thoải mái đặt hoàn toàn trên mặt đất :** ngoài chiều cao của bạn và khuỷu tay bằng nhau ra, hai chân đặt trên mặt đất cũng cần phải chú ý. Kiến nghị các bạn nên đặt cả bàn chân thoải mái trên bề mặt mặt đất, nếu như không thể, có thể lấy bàn đạp để đệm dưới chân bù lại chỗ hổng.

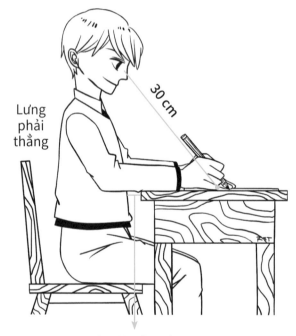

Lưng phải thẳng

30 cm

Bụng và mặt bàn cách nhau bằng một nắm đấm

◆ **Tư thế cầm bút**

① Đặt ngón cái về phía bên phải thân bút để ngón tay tiếp xúc với bút và cong nhẹ ngón tay một cách tự nhiên.

② Đốt cuối của ngón trỏ tránh việc nắm quá chặt, khiến cho cây viết trở nên quá cứng ngắc.

③ Bút máy sẽ mượn lực của đốt cuối ngón giữa và ngón giữa cùng hai ngón cuối sẽ xếp tự nhiên liên tiếp kế nhau không tách rời.

④ Lòng bàn tay để hở, các ngón tay không được áp sát vào lòng bàn tay.

⑤ Nghiêng bút dựa vào ngón trỏ chịu lực và không được áp sát gan bàn tay.

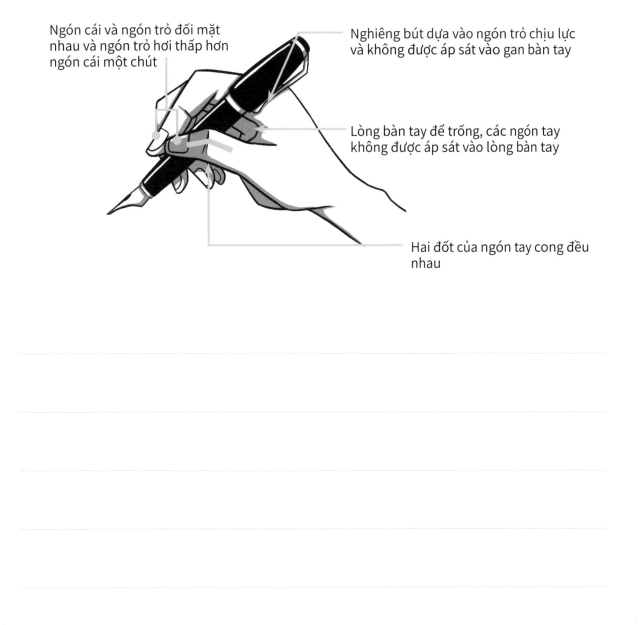

Ngón cái và ngón trỏ đối mặt nhau và ngón trỏ hơi thấp hơn ngón cái một chút

Nghiêng bút dựa vào ngón trỏ chịu lực và không được áp sát vào gan bàn tay

Lòng bàn tay để trống, các ngón tay không được áp sát vào lòng bàn tay

Hai đốt của ngón tay cong đều nhau

◆ Bút thuận cơ bản

Quan niệm "Bút thuận" trong luyện viết tiếng Trung tương đối quan trọng, nếu như nắm rõ được các nét vẽ thì sau này khi nhìn những chữ khác, cũng có thể thuận lợi viết ra được. Bởi vậy, kiến nghị quý độc giả trước khi bắt đầu luyện viết chữ Hán nên bắt đầu từ "làm quen với nét vẽ", bắt đầu thôi!

一	丨	丶	ノ	亅	乀	フ	ㄴ	ㄱ	フ
橫 Nét ngang	豎 Nét sổ/dọc	點 Nét chấm	撇 Nét phẩy	挑 Nét hất	捺 Nét mác	橫折 Ngang gập	豎折 Sổ gập	橫鉤 Ngang móc	橫撇 Ngang phẩy
一	丨	丶	ノ	亅	乀	フ	ㄴ	ㄱ	フ
一	丨	丶	ノ	亅	乀	フ	ㄴ	ㄱ	フ

豎挑 Sổ hất	豎鈎 Sổ móc	斜鈎 Nghiêng móc	臥鈎 Nằm móc	彎鈎 Cong móc	橫折鈎 Ngang gập móc	橫曲鈎 Ngang cong móc	豎曲鈎 Sổ cong móc	豎撇 Sổ phảy	橫斜鈎 Ngang nghiêng móc

ㄥ	ㄥ	く	丶	�	ㄣ	ㄅ	ㄋ		
撇橫 Phẩy ngang	撇挑 Phẩy hất	撇頓點 Phẩy phải dài	長頓點 Chấm phải dài	橫折橫 Ngang gập ngang	豎橫折 Sổ ngang gập	豎橫 折鈎 Sổ ngang gập móc	橫斜鈎 Ngang phẩy ngang gập móc		
ㄥ	ㄥ	く	丶	ㄟ	ㄣ	ㄅ	ㄋ		
ㄥ	ㄥ	く	丶	ㄟ	ㄣ	ㄅ	ㄋ		
ㄥ	ㄥ	く	丶	ㄟ	ㄣ	ㄅ	ㄋ		

Nguyên tắc cơ bản của bút thuận 筆順基本原則

Căn cứ theo quy luật trong quyển "Sổ tay nét bút thuận tiêu chuẩn của chữ Quốc ngữ thường dùng" của Bộ giáo dục, chúng tôi đã tóm gọn lại 17 quy tắc cơ bản nhất của bút thuận như hình dưới đây:

◆ Trái trước phải sau :

Thông thường những chữ nào có kết cấu trái phải, đều sẽ viết nét hoặc thể kết cấu của phần bên trái trước, sau đó sẽ đến nét hoặc thể kết cấu của phần bên phải sau.

Ví dụ：川、仁、街、湖

Trái　Phải

◆ Ngang trước sổ sau :

Thông thường những chữ nào có kết cấu là nét ngang và nét sổ (dọc) giao nhau, hoặc nét ngang và nét sổ tiếp giáp nhau, đều sẽ viết nét ngang trước nét sổ sau.

Ví dụ：十、干、士、甘、聿

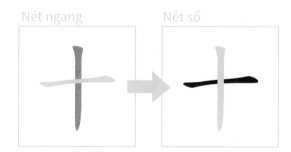

Nét ngang　Nét sổ

◆ Trên trước dưới sau :

Thông thường những chữ nào có kết cấu trên dưới, đều sẽ viết nét hoặc thể kết cấu nét ở trên trước, sau đó mới tiếp tục viết nét hoặc thể kết cấu ở bên dưới.

Ví dụ：三、字、星、意

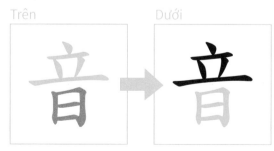

Trên　Dưới

◆ Phẩy trước mác sau :

Thông thường những chữ nào có kết cấu là nét phẩy và nét mác giao nhau, hoặc tiếp giáp nhau, đều sẽ viết nét phẩy trước nét mác sau.

Ví dụ：交、入、今、長

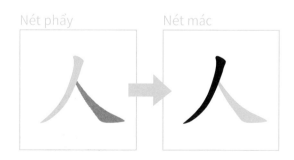

Nét phẩy　Nét mác

◆ Ngoài trước trong sau :

Thông thường những chữ có hình dáng đóng mở, bất luận là hai mặt hay ba mặt, đều viết nét khung bên ngoài trước sau đó thì viết nét bên trong.

Ví dụ：刀、勺、月、問

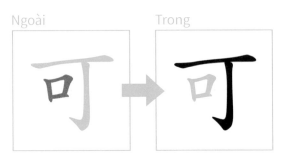

Ngoài Trong

◆ Những chữ có nét ngang và nét sổ tạo thành một thể kết cấu, thì nét ngang ở dưới cùng tiếp giáp với nét sổ thông thường đều sẽ được viết cuối cùng

Ví dụ：王、里、告、書

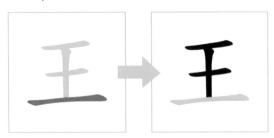

Nét ngang ở dưới Viết cuối cùng
cùng tiếp giáp
với nét sổ

◆ Những chữ có nét ngang ở chính giữa và bị dư nét ra ngoài thì sẽ viết nét ngang đó cuối cùng.

Ví dụ：女、丹、母、毋、冊

Nét ngang ở Viết cuối cùng
chính giữa

◆ Giữa trước hai bên sau :

Những chữ có nét sổ ở trên hoặc ở giữa mà không bị các nét khác tiếp giáp, thì viết nét sổ trước.

Ví dụ：上、小、山、水

Chính giữa Hai bên

◆ Thông thường những chữ có bộ "qua" / 戈, đều sẽ viết nét ngang trước và cuối cùng là nét chấm và nét phẩy.

Ví dụ：成、戒、成、咸

Viết nét ngang Cuối cùng là nét
trước chấm và nét phẩy

◆ Những chữ có kết cấu 4 bên đóng lại, đều sẽ viết nét bên ngoài trước, sau đó sẽ đến nét bên trong, nét ngang đóng lại ở dưới cùng sẽ được viết cuối cùng.

Ví dụ：日、田、回、國

◆ Thông thường những chữ nào có cấu tạo bao lại nữa trên hoặc dưới, trái hoặc phải, mà kết cấu hai bên đối xứng hoặc tương đồng, thường thì sẽ viết nét bên trong trước rồi sau đó mới viết các nét trái phải

Ví dụ：兜、學、樂、變、贏

◆ Những chữ nào có nét chấm trên đầu hoặc chấm bên trái thì sẽ viết nét đó trước, những nét chấm nào ở bên dưới, bên trong hoặc phía trên bên phải đều sẽ được viết cuối cùng.

Ví dụ：卞、為、又、犬

Nét chấm trên đầu hoặc chấm bên trái thì sẽ viết nét đó trước

Nét chấm nào ở bên dưới, bên trong hoặc phía trên bên phải đều sẽ được viết cuối cùng

◆ Thông thường những chữ nào có nét sổ gập và nét sổ cong móc hay những nét khác, cùng những nét giao nhau hoặc tiếp giáp nhau khác mà sau đó nét nào không có bị ngăn nét vẽ, thường thì nét đó sẽ được viết cuối cùng.

Ví dụ：區、臣、也、比、包

◆ Thông thường những chữ được hợp thành từ bộ thủ thì thường sẽ được viết cuối cùng.

Ví dụ：廷、建、返、迷

◆ Những chữ có nét phẩy ở trên, hoặc những chữ được tạo thành từ nét phẩy cùng nét ngang gập móc hay nét ngang nghiên móc, thông thường nét phẩy được viết trước tiên.

Ví dụ：千、白、用、凡

◆ Những chữ có nét ngang và nét sổ tiếp giáp, hoặc chữ có nét ngang và kết cấu trái phải đối xứng, thì thông thường sẽ viết nét ngang, nét sổ trước rồi sau đó mới viết những nét trái phải đối xứng.

Ví dụ：來、垂、喪、乘、舀

◆ Thông thường những chữ nào có nét sổ gập và nét sổ cong móc hay những nét khác, cùng những nét giao nhau hoặc tiếp giáp nhau khác mà sau đó nét nào không có bị ngăn nét vẽ, thường thì nét đó sẽ được viết cuối cùng.

Ví dụ：區、臣、也、比、包

◆ Thông thường những chữ được hợp thành từ bộ thủ thì thường sẽ được viết cuối cùng.

Ví dụ：廷、建、返、迷

◆ Thông thường những chữ có góc bên dưới như hình khay đựng (nửa hình vuông bên dưới), thường thì sẽ viết nét ở trên trước, rồi cuối cùng mới viết hình khay đựng sau.

Ví dụ：凶、函、出

Viết nét ở trên trước

Cuối cùng mới viết hình khay đựng sau

Phiên bản Trung - Việt cơ bản

中越語版
基礎級

3

丁

dīng | **ĐINH** | thứ tư trong thiên can, gia đinh, tô đinh, trai tráng đã trưởng thành

入

rù | **NHẬP** | vào, thu nhập, gia nhập

叉

chā | **XOA** | đan xen; chĩa, đâm (động từ); cái nĩa

土

tǔ | **THỔ** | đất đai, vùng lãnh thổ, thuộc địa phương, lỗi thời (tính từ)

寸

cùn | **THỐN** | tấc (đơn vị đo chiều dài); biểu thị rất ít, ngắn, nhỏ

寸 寸 寸

寸 寸 寸 寸 寸 寸

介

jiè | **GIỚI** | giới thiệu, trung gian, để ý, chính trực

介 介 介 介

介 介 介 介 介 介

切

qiè | **THIẾT** | thân thiết, tất cả, nhất định; nghiến chặt hay cắn chặt

切 切 切 切

切 切 切 切 切 切

qiē | **THIẾT** | cắt, bổ, thái (dùng dao cắt, chia vật thành nhiều phần)

及

jí | **CẬP** | và, cùng với; kịp thời; có liên quan hay có ảnh hưởng đến

及 及 及

及 及 及 及 及 及

反

fǎn | PHẢN | ngược, lật ngược lại, bất thường, phản đối

反反反反

反　反　反　反　反　反

夫

fū | PHU | đàn ông, người chồng, người lao động (tiều phu, ngư phu,...)

夫夫夫夫

夫　夫　夫　夫　夫　夫

戶

hù | HỘ | hộ gia đình, hộ (lượng từ của gia đình, nhà ở), tài khoản

戶戶戶戶

戶　戶　戶　戶　戶　戶

支

zhī | CHI | nhánh, phân nhánh, chống đỡ, thu chi, chi phối

支支支支

支　支　支　支　支　支

| 且 | qiě | THẢ | tạm thời, lại, mà còn, vừa...vừa... |

且 且 且 且 且

且 且 且 且 且 且

| 世 | shì | THẾ | đời, thời đại, thế giới, đời trước đã có (thế giao, thù truyền kiếp...) |

世 世 世 世 世

世 世 世 世 世 世

| 主 | zhǔ | CHỦ | làm chủ, người phụ trách chính, chủ yếu, chủ soái, chủ quan |

主 主 主 主 主

主 主 主 主 主 主

| 付 | fù | PHÓ | giao phó, chi trả |

付 付 付 付 付

付 付 付 付 付 付

	dài \| **ĐẠI** \| triều đại (trong lịch sử), niên đại, thay thế (dạy thay, làm thay,...)
代	代 代 代 代 代
	代 代 代 代 代 代

	lìng \| **LÁNH** \| khác, riêng biệt
另	另 另 另 另 另
	另 另 另 另 另 另

	shī \| **THẤT** \| đánh mất, bỏ lỡ, sai lầm, làm trái (thất lễ, thất tín,...)
失	失 失 失 失 失
	失 失 失 失 失 失

	qiǎo \| **XẢO** \| khéo, khéo léo; kĩ thuật giỏi, giả dối (lời nói), đúng lúc
巧	巧 巧 巧 巧 巧
	巧 巧 巧 巧 巧 巧

布

bù | **BỐ** | vải (vải bông, vải vóc...), công bố, bố trí, phân bố

布 布 布 布 布
布 布 布 布 布 布

民

mín | **DÂN** | người, dân, người dân

民 民 民 民 民
民 民 民 民 民 民

汁

zhī | **TRẤP** | chất lỏng có trong vật thể (nước trái cây, nước có trong thịt...)

汁 汁 汁 汁 汁
汁 汁 汁 汁 汁 蟲

由

yóu | **DO** | nguyên nhân, do, từ, bởi vì

由 由 由 由 由
由 由 由 由 由 由

皮 **pí** | **BÌ** | da hoặc vỏ bên ngoài, làm bằng da (đồ vật), nghịch ngợm (tính cách)

皮 皮 皮 皮 皮

皮 皮 皮 皮 皮 皮

目 **mù** | **MỤC** | mắt, điều khoản, đề mục

目 目 目 目 目

目 目 目 目 目 目

示 **shì** | **THỊ** | bày tỏ, làm mẫu, chỉ bảo, gợi ý, cáo thị

示 示 示 示 示

示 示 示 示 示 示

立 **lì** | **LẬP** | đứng thẳng, chế định (lập pháp, lập án...), lập tức, tức thì

立 立 立 立 立

立 立 立 立 立 立

丢

diū | **ĐÂU** | mất, tiêu mất, ném, vứt, bỏ

丢 丢 丢 丢 丢 丢

丢 丢 丢 丢 丢 丢

合

hé | **HỢP** | đóng lại, hợp lại, tổng hợp, phù hợp

合 合 合 合 合 合

合 合 合 合 合 合

存

cún | **TỒN** | tồn tại, tích trữ, giữ lại, còn lại

存 存 存 存 存 存

存 存 存 存 存 存

式

shì | **THỨC** | nghi thức, kiểu, cách thức

式 式 式 式 式 式

式 式 式 式 式 式

朵 duǒ | **ĐÓA** | hoa; lượng từ đóa (hoa), đám (mây)

朵 朵 朵 朵 朵 朵

朵 朵 朵 朵 朵 朵

此 cǐ | **THỬ** | này, chỗ này

此 此 此 此 此 此

此 此 此 此 此 此

死 sǐ | **TỬ** | chết, cứng nhắc

死 死 死 死 死 死

死 死 死 死 死 死

汗 hàn | **HÃN** | mồ hôi

汗 汗 汗 汗 汗 汗

汗 汗 汗 汗 汗 汗

考

kǎo | **KHẢO** | thi cử, kiểm tra, khảo cổ

考 考 考 考 考 考

考 考 考 考 考 考

而

ér | **NHI** | còn; mà lại, song (biểu thị chuyển nghĩa)

而 而 而 而 而 而

而 而 而 而 而 而

耳

ěr | **NHĨ** | cái tai, quai (đồ vật), vật giống cái tai (mộc nhĩ, ngân nhĩ)

耳 耳 耳 耳 耳 耳

耳 耳 耳 耳 耳 耳

低

dī | **ĐÊ** | thấp; cúi, rủ, cong xuống

低 低 低 低 低 低 低

低 低 低 低 低 低

何

hé | **HÀ** | đại từ nghi vấn (tại sao, lúc nào, hà tất, sao không...)

何何何何何何何

何 何 何 何 何 何

克

kè | **KHẮC** | hạ được, thắng được; khắc phục, khắc chế

克克克克克克克

克 克 克 克 克 克

利

lì | **LỢI** | lợi ích, phúc lợi, lợi nhuận, có lợi cho, sắc bén, thuận lợi

利利利利利利利

利 利 利 利 利 利

助

zhù | **TRỢ** | giúp đỡ, tương trợ, viện trợ, hỗ trợ

助助助助助助助

助 助 助 助 助 助

努

nǔ | **NỖ** | cố gắng, nỗ lực

努努努努努努努

努 努 努 努 努 努

呀

ya | **NHA** | biểu thị sự ngạc nhiên, nghi vấn hoặc khẳng định

呀呀呀呀呀呀呀

呀 呀 呀 呀 呀 呀

告

gào | **CÁO** | nói cho biết, báo cáo, thỉnh cầu, tố cáo, thông báo

告告告告告告告

告 告 告 告 告 告

弄

nòng | **LỘNG** | đùa giỡn, làm rõ, khiến cho (làm bẩn, làm hư...), con hẻm

弄弄弄弄弄弄弄

弄 弄 弄 弄 弄 弄

形

xíng | **HÌNH** | hình dạng, tình hình, biểu hiện ra, như hình với bóng

形形形形形形形

形 形 形 形 形 形

折

zhé | **CHIẾT** | gãy, làm gãy, quanh co, chiết khấu, thuyết phục

折折折折折折折

折 折 折 折 折 折

改

gǎi | **CẢI** | sửa, sửa đổi, thay đổi

改改改改改改改

改 改 改 改 改 改

村

cūn | **THÔN** | làng xã, nông thôn

村村村村村村村

村 村 村 村 村 村

步 bù │ **BỘ** │ bước, đi bộ, tản bộ, làm theo, chỉ khoảng cách của bước chân

步步步步步步步

步 步 步 步 步 步

求 qiú │ **CẦU** │ tìm kiếm, tìm tòi; khẩn cầu, cầu xin; yêu cầu

求求求求求求求

求 求 求 求 求 求

決 jué │ **QUYẾT** │ quyết định, phán quyết, quyết tâm, quyết chiến; nổ, vỡ (đê, bờ)

決決決決決決決

決 決 決 決 決 決

沙 shā │ **SA** │ cát, hạt cát; chỉ những vật nhỏ, vụn gọi là sa (đường cát,...)

沙沙沙沙沙沙沙

沙 沙 沙 沙 沙 沙

jiū | **CỨU** | tìm tòi, nghiên cứu, truy cứu; rốt cuộc, cuối cùng

究

究 究 究 究 究 究 究

究 究 究 究 究 究

dù | **ĐỖ** | cái bụng

肚

肚 肚 肚 肚 肚 肚 肚

肚 肚 肚 肚 肚 肚

zú | **TÚC** | chân; đầy đủ, dồi dào; xứng đáng, đáng kể

足

足 足 足 足 足 足 足

足 足 足 足 足 足

lǐ | **LÝ** | quê hương; đơn vị đo độ dài (1 kilomet bằng 1.000 mét)

里

里 里 里 里 里 里 里

里 里 里 里 里 里

京

jīng | **KINH** | thủ đô, kinh đô

京京京京京京京京

京 京 京 京 京 京

例

lì | **LỆ** | tiêu chuẩn để đối chiếu hoặc so sánh (lệ cũ, tiền lệ, thể lệ...)

例例例例例例例例

例 例 例 例 例 例

具

jù | **CỤ** | dụng cụ, có đủ, cụ thể

具具具具具具具具

具 具 具 具 具 具

初

chū | **SƠ** | bắt đầu, đầu (tháng, năm...); ban đầu, sơ cấp, lần đầu tiên

初初初初初初初

初 初 初 初 初 初

刷

shuā | **LOÁT** | tẩy rửa, lau, chùi, đánh (răng); quét, quyệt (thẻ); đào thải, loại bỏ

刷 刷 刷 刷 刷 刷 刷 刷

刷 刷 刷 刷 刷 刷

刻

kè | **KHẮC** | điêu khắc; khắc (1 khắc bằng 15 phút); ý chỉ khoảng thời gian ngắn

刻 刻 刻 刻 刻 刻 刻 刻

刻 刻 刻 刻 刻 刻

叔

shū | **THÚC** | chú, vai vế ngang bằng tuổi bố; cách để gọi em trai của chồng

叔 叔 叔 叔 叔 叔 叔 叔

叔 叔 叔 叔 叔 叔

取

qǔ | **THỦ** | lấy; trúng tuyển; tìm kiếm (sưởi ấm, cười chê); có được

取 取 取 取 取 取 取 取

取 取 取 取 取 取

受

shòu | **THỌ** | nhận được; chịu đựng; bị, chịu, mắc (gặp phải)

受受受受受受受受

受　受　受　受　受　受

周

zhōu | **CHÂU** | kĩ lưỡng, xung quanh, lượng từ vòng, phổ biến

周周周周周周周周

周　周　周　周　周　周

味

wèi | **VỊ** | vị (cảm giác từ lưỡi); mùi (cảm giác từ mũi); cảm nhận thú vị

味味味味味味味味

味　味　味　味　味　味

命

mìng | **MỆNH** | mệnh lệnh, đặt tên, sinh mệnh, phụng mệnh

命命命命命命命命

命　命　命　命　命　命

yè | DẠ | buổi tối

夜 夜 夜 夜 夜 夜 夜 夜

夜 夜 夜 夜 夜 夜

qí | KÌ | đặc biệt, khó đoán, kì diệu | jī | KÌ | số lẻ

奇 奇 奇 奇 奇 奇 奇 奇

奇 奇 奇 奇 奇 奇

qī | THÊ | vợ

妻 妻 妻 妻 妻 妻 妻 妻

妻 妻 妻 妻 妻 妻

jiě | TỶ | chị

姊 姊 姊 姊 姊 姊 姊

姊 姊 姊 姊 姊 姊

gū | **CÔ** | cách để gọi chị, em của chồng; bác gái hay cô (em hoặc chị của cha)

姑

姑姑姑姑姑姑姑姑

姑 姑 姑 姑 姑 姑

jū | **CƯ** | cư trú, nơi ở, ở trong (trường hợp); mà lại

居

居居居居居居居居

居 居 居 居 居 居

fǔ | **PHỦ** | nơi làm việc quan viên; quý phủ, phủ đệ

府

府府府府府府府府

府 府 府 府 府 府

xìng | **TÍNH** | tính, bản tính, nhân tính; đặc tính, tính mạng

性

性性性性性性性性

性 性 性 性 性 性

怪

guài | QUÁI | kì lạ, yêu quái, trách mắng

怪怪怪怪怪怪怪怪

怪 怪 怪 怪 怪 怪

拉

lā | LẠP | kéo, kéo dài, lôi kéo

拉拉拉拉拉拉拉拉

拉 拉 拉 拉 拉 拉

於

yú | Ô, Ư | tại, đối với, cho

於於於於於於於於

於 於 於 於 於 於

油

yóu | DẦU | dầu mỡ, dầu hoả

油油油油油油油油

油 油 油 油 油 油

注

zhù | **CHÚ** | đổ, rót, trút vào; chuyên chú

注注注注注注注注

注 注 注 注 注 注

爬

pá | **BÀ** | động tác bò; leo (núi)

爬爬爬爬爬爬爬爬

爬 爬 爬 爬 爬 爬

社

shè | **XÃ** | hợp tác xã, xã hội, xã đoàn, tòa soạn

社社社社社社社

社 社 社 社 社 社

舍

shě | **XÁ** | phòng ốc, nhà ở, kí túc xá; hàn xá; nơi nuôi động vật

舍舍舍舍舍舍舍舍

舍 舍 舍 舍 舍 舍

虎

| hǔ | HỔ | con hổ; dung mãnh (long huynh hổ đệ, hổ phụ không sinh khuyển tử) |

虎虎虎虎虎虎虎虎

虎　虎　虎　虎　虎　虎

阿

| ā | A | thêm trước tên gọi |

阿阿阿阿阿阿阿

阿　阿　阿　阿　阿　阿

附

| fù | PHỤ | nương tựa, dựa vào (hùa theo, quy vào); dính nhau |

附附附附附附附

附　附　附　附　附　附

保

| bǎo | BẢO | bảo vệ, bảo dưỡng, bảo toàn, bảo hiểm |

保保保保保保保保保

保　保　保　保　保　保

mào | **MẠO** | đổ (mồ hôi), bốc (khói), toát ra; mạo hiểm; giả danh

冒

冒 冒 冒 冒 冒 冒 冒 冒 冒

冒 冒 冒 冒 冒 冒

pǐn | **PHẨM** | vật phẩm, cực phẩm, nhân phẩm

品

品 品 品 品 品 品 品 品 品

品 品 品 品 品 品

wa | **OA** | tiếng khóc: oa oa

哇

哇 哇 哇 哇 哇 哇 哇 哇 哇

哇 哇 哇 哇 哇 哇

hā | **HA** | tiếng cười to: ha ha

哈

哈 哈 哈 哈 哈 哈 哈 哈

哈 哈 哈 哈 哈 哈

城

chéng | **THÀNH** | tường thành; thành phố

城城城城城城城城城

城 城 城 城 城 城

封

fēng | **PHONG** | phong bì, lượng từ bức thư hoặc bưu kiện; bịt kín

封封封封封封封封封

封 封 封 封 封 封

度

dù | **ĐỘ** | độ dài, chế độ, thước đo, phong độ

度度度度度度度度度

度 度 度 度 度 度

急

jí | **CẤP** | tính gấp gáp; chuyện gấp; bệnh cấp tính

急急急急急急急急急

急 急 急 急 急 急

拜

bài | **BÁI** | vái lạy, bái kiến, chúc mừng

拜 拜 拜 拜 拜 拜 拜 拜 拜

拜 拜 拜 拜 拜 拜

架

jià | **GIÁ** | cái giá, kệ, khung; lượng từ chiếc, cỗ máy; tranh cãi, đánh nhau

架 架 架 架 架 架 架 架 架

架 架 架 架 架 架

查

chá | **TRA** | điều tra, thẩm tra, kiểm tra

查 查 查 查 查 查 查 查 查

查 查 查 查 查 查

洋

yáng | **DƯƠNG** | biển, đại dương; thuộc về nước ngoài (người Tây, rượu Tây)

洋 洋 洋 洋 洋 洋 洋 洋 洋

洋 洋 洋 洋 洋 洋

派

pài | **PHÁI** | trường phái; tác phong, khí độ (khí khách, dáng vẻ, chánh phái)

派派派派派派派派派

派 派 派 派 派 派

流

liú | **LƯU** | dòng nước; lu ồng (khí, hơi, vật chất); loại, đẳng cấp

流流流流流流流流流

流 流 流 流 流 流

珍

zhēn | **TRÂN** | quý giá, vật báu, ý chỉ món ngon (sơn hào hải vị)

珍珍珍珍珍珍珍珍珍

珍 珍 珍 珍 珍 珍

界

jiè | **GIỚI** | ranh giới; thuộc phạm vi lĩnh vực nào đó; giới (động vật, thực vật,...)

界界界界界界界界界

界 界 界 界 界 界

méi | **MI** | lông mày

眉

yán | **NGHIÊN** | nghiền, mài; nghiên cứu

研

yuē | **ƯỚC** | khoảng, đại khái; định trước (hợp đồng, bội ước,...)

約

bèi | **BỐI** | lưng, quay lưng, rời bỏ; làm trái (bội ước,...), xui xẻo

背

bēi | **BỐI** | cõng, gánh vác

胖

pàng | **BÀN** | mập, béo, ú (thân thể người)

胖 胖 胖 胖 胖 胖 胖 胖 胖

胖 胖 胖 胖 胖 胖

苦

kǔ | **KHỔ** | vị đắng; chịu đựng vất vả, cực nhọc

苦 苦 苦 苦 苦 苦 苦 苦

苦 苦 苦 苦 苦 苦

訂

dìng | **ĐÍNH** | giao ước, kí kết; hiệu đính; đặt trước (đặt chỗ, đặt hàng...)

訂 訂 訂 訂 訂 訂 訂 訂 訂

訂 訂 訂 訂 訂 訂

軍

jūn | **QUÂN** | quân đội vũ trang, binh chủng

軍 軍 軍 軍 軍 軍 軍 軍 軍

軍 軍 軍 軍 軍 軍

食 shí | THỰC | đồ ăn; động từ ăn; nếm trải, gánh chịu

食食食食食食食食食

食 食 食 食 食 食

借 jiè | TÁ | vay, mượn; viện cớ; nhờ vào, dựa vào

借借借借借借借借借

借 借 借 借 借 借

剛 gāng | CƯƠNG | cứng cỏi, kiên cường; vừa mới, vừa vặn

剛剛剛剛剛剛剛剛剛剛

剛 剛 剛 剛 剛 剛

員 yuán | VIÊN | làm công việc, ngành nghề (giáo viên, nhân viên); hội viên

員員員員員員員員員員

員 員 員 員 員 員

套

tào | SÁO | vật bọc ngoài (vỏ bút, bao tay...); buộc, đóng (xe,ngựa); bị giữ chặt

套套套套套套套套套套

套 套 套 套 套 套

孫

sūn | TÔN | cháu, họ Tôn

孫孫孫孫孫孫孫孫孫孫

孫 孫 孫 孫 孫 孫

害

hài | HẠI | tai họa; mặt hại, khuyết điểm; chỗ hiểm, quan trọng

害害害害害害害害害害

害 害 害 害 害 害

展

zhǎn | TRIỂN | mở ra, trưng bày, triển lãm, phát triển

展展展展展展展展展展

展 展 展 展 展 展

座
zuò | TỌA | chỗ ngồi, giá đỡ, cung hoàng đạo

座座座座座座座座座座
座 座 座 座 座 座

根
gēn | CĂN | rễ cây, phần dưới gốc của vật thể, nguồn gốc

根根根根根根根根根根
根 根 根 根 根 根

浴
yù | DỤC | tắm, rửa, đồ dùng khi tắm (khăn tắm, phòng tắm, bể tắm...)

浴浴浴浴浴浴浴浴浴浴
浴 浴 浴 浴 浴 浴

消
xiāo | TIÊU | tiêu trừ, trừ khử; biến mất, hao tổn, tin tức

消消消消消消消消消消
消 消 消 消 消 消

珠

zhū | CHÂU | ngọc trai, chỉ những hạt hình tròn

珠珠珠珠珠珠珠珠珠珠

珠 珠 珠 珠 珠 珠

留

liú | LƯU | giữ lại, bảo lưu, truyền lại, để tâm

留留留留留留留留留留

留 留 留 留 留 留

破

pò | PHÁ | vỡ, công phá; hư hại, tồi tàn

破破破破破破破破破破

破 破 破 破 破 破

祝

zhù | CHÚC | chúc mừng, cầu chúc

祝祝祝祝祝祝祝祝祝

祝 祝 祝 祝 祝 祝

神

| shén | THẦN | thần tiên, tinh thần, thần kỳ |

神神神神神神神神神

神　神　神　神　神　神

級

| jí | CẤP | cấp bậc, lớp, bậc thang |

級級級級級級級級級

級　級　級　級　級　級

臭

| chòu | XÚ | mùi hôi, thối, thúi; tiếng xấu |

臭臭臭臭臭臭臭臭臭臭

臭　臭　臭　臭　臭　臭

般

| bān | BAN | chủng loại, kiểu cách |

般般般般般般般般般般

般　般　般　般　般　般

jiǔ | **TỬU** | rượu

酒 酒 酒 酒 酒 酒 酒 酒 酒 酒

酒 酒 酒 酒 酒 酒

chú | **TRỪ** | loại bỏ, phép chia; ngoại trừ, ngoài ra; đêm giao thừa

除 除 除 除 除 除 除 除 除 除

除 除 除 除 除 除

gān | **CAN** | khô, cạn kiệt, thực phẩm khô (khô bò, bánh...)

乾 乾 乾 乾 乾 乾 乾 乾 乾 乾 乾

乾 乾 乾 乾 乾 乾

jiǎ | **GIẢ** | không thật, giả tạo; mượn, lợi dụng; giả thử, ví như

假 假 假 假 假 假 假 假 假 假 假

假 假 假 假 假 假

jià | **GIÁ** | nghĩ, nghĩ phép, nghĩ hè, nghĩ lễ

健

jiàn | **KIỆN** | khỏe mạnh, giỏi về

健健健健健健健健健健

健 健 健 健 健 健

偷

tōu | **THÂU** | trộm, ăn trộm, kẻ trộm, vụng trộm; lét lút (lén nhìn, nghe lén...)

偷偷偷偷偷偷偷偷偷偷偷

偷 偷 偷 偷 偷 偷

務

wù | **VỤ** | sự vụ, công vụ, nhiệm vụ; nhất định, phải, cần thiết

務務務務務務務務務務務

務 務 務 務 務 務

匙

chí | **CHỦY** | cái thìa, muỗng

匙匙匙匙匙匙匙匙匙匙匙

匙 匙 匙 匙 匙 匙

參

| cān | THAM | tham gia, tham khảo | shēn | SÂM | nhân sâm |

參 參 參 參 參 參 參 參 參 參

參 參 參 參 參 參

| cēn | SÂM | so le, không điều |

商

| shāng | THƯƠNG | thương nhân, thương nghiệp, thương mại |

商 商 商 商 商 商 商 商 商 商 商

商 商 商 商 商 商

啦

| lā | LẠP | âm thanh ca hát, reo hò; đội cổ vũ |

啦 啦 啦 啦 啦 啦 啦 啦 啦 啦

啦 啦 啦 啦 啦 啦

| la | LẠP | trợ từ (là hợp âm của 「了」 và 「啊」), làm tăng xác định ý của câu |

婆

| pó | BÀ | bà; mẹ chồng, chỉ người đàn bà làm nghề gì đó (bà mối, bà đỡ đẻ...) |

婆 婆 婆 婆 婆 婆 婆 婆 婆 婆 婆

婆 婆 婆 婆 婆 婆

婚

| hūn | HÔN | liên quan đến hôn sự (hôn nhân, kết hôn...) |

婚婚婚婚婚婚婚婚婚婚

婚　婚　婚　婚　婚　婚

宿

| sù | TÚC | ở, trọ, qua đêm; đêm trước; vốn có, đã có; số mệnh, nhân duyên |

宿宿宿宿宿宿宿宿宿宿宿

宿　宿　宿　宿　宿　宿

寄

| jì | KÝ | gửi, chuyển đi; phó thác; kí gửi |

寄寄寄寄寄寄寄寄寄寄寄

寄　寄　寄　寄　寄　寄

康

| kāng | KHANG | an khang; sung túc; khoẻ mạnh |

康康康康康康康康康康康

康　康　康　康　康　康

捷 jié | TIỆP | thắng lợi; nhanh chóng

捷 捷 捷 捷 捷 捷 捷 捷 捷 捷

捷 捷 捷 捷 捷 捷

掉 diào | ĐIỆU | rơi xuống; rơi mất; giảm sút (phai màu, bong tróc...)

掉 掉 掉 掉 掉 掉 掉 掉 掉 掉 掉

掉 掉 掉 掉 掉 掉

排 pái | BÀI | xếp hàng, hàng; bài xích, loại trừ; bài tiết

排 排 排 排 排 排 排 排 排 排 排

排 排 排 排 排 排

救 jiù | CỨU | chữa, cứu; ngăn chặn; cứu viện; cấp cứu

救 救 救 救 救 救 救 救 救 救 救

救 救 救 救 救 救



殺

shā | **SÁT** | giết; phá hoại; giảm bớt

殺殺殺殺殺殺殺殺殺殺殺

殺 殺 殺 殺 殺 殺

深

shēn | **THÂM** | sâu, sâu xa; thâm thúy; rất, lắm

深深深深深深深深深深深

深 深 深 深 深 深

淺

qiǎn | **THIỂN** | nông, cạn; dễ hiểu; màu nhạt;

淺淺淺淺淺淺淺淺淺淺淺

淺 淺 淺 淺 淺 淺

清

qīng | **THANH** | trong sạch, thanh khiết; thanh bạch; yên tĩnh

清清清清清清清清清清清

清 清 清 清 清 清

猜

cāi | SAI | nghi kỵ, suy đoán, phỏng đoán

猜 猜 猜 猜 猜 猜 猜 猜 猜 猜

猜 猜 猜 猜 猜 猜

理

lǐ | LÍ | công lý, chân lý, lẽ trời; làm, xử lí; chỉnh lý

理 理 理 理 理 理 理 理 理 理

理 理 理 理 理 理

瓶

píng | BÌNH | cái bình, lọ, chai; tắt nghẽn giao thông

瓶 瓶 瓶 瓶 瓶 瓶 瓶 瓶 瓶 瓶

瓶 瓶 瓶 瓶 瓶 瓶

甜

tián | ĐIỀM | vị ngọt; ngọt ngào, lời ngon tiếng ngọt

甜 甜 甜 甜 甜 甜 甜 甜 甜 甜

甜 甜 甜 甜 甜 甜

bì | **TẤT** | hoàn tất; hoàn toàn, suốt; rốt cuộc, chung quy, suy cho cùng

畢

畢畢畢畢畢畢畢畢畢畢

畢 畢 畢 畢 畢 畢

hé | **HẠP** | cái hộp; lượng từ hộp

盒

盒盒盒盒盒盒盒盒盒盒盒

盒 盒 盒 盒 盒 盒

bèn | **BÁT** | ngu ngốc, đần độn; vụng về

笨

笨笨笨笨笨笨笨笨笨笨笨

笨 笨 笨 笨 笨 笨

shào | **THIỆU** | giới thiệu

紹

紹紹紹紹紹紹紹紹紹紹

紹 紹 紹 紹 紹 紹

終 zhōng | CHUNG | kết cục, kết thúc, cuối, hết; lâm chung

統 tǒng | THỐNG | huyết thống, thống kê, thống nhất

船 chuán | THUYỀN | con thuyền; vật có hình hoặc có tác dụng như thuyền

莓 méi | MÔI | dâu tây

被　bèi　BỊ　chăn, mền; biểu thị bị động: bị đánh, bị ướt mưa

被 被 被 被 被 被 被 被 被 被

被 被 被 被 被 被

逛　guàng　CUỐNG　đi dạo

逛 逛 逛 逛 逛 逛 逛 逛 逛 逛

逛 逛 逛 逛 逛 逛

連　lián　LIÊN　liên kết, kết nối; liên tục

連 連 連 連 連 連 連 連 連 連

連 連 連 連 連 連

陪　péi　BỒI　ở bên, ở cạnh, theo cùng

陪 陪 陪 陪 陪 陪 陪 陪 陪 陪

陪 陪 陪 陪 陪 陪

鳥

niǎo | ĐIỂU | con chim

鳥 鳥 鳥 鳥 鳥 鳥 鳥 鳥 鳥 鳥 鳥

鳥 鳥 鳥 鳥 鳥 鳥

麻

má | MA | nổi da gà; phiền toái; tê liệt

麻 麻 麻 麻 麻 麻 麻 麻 麻 麻 麻

麻 麻 麻 麻 麻 麻

備

bèi | BỊ | chuẩn bị, dự bị; thiết bị, trang bị

備 備 備 備 備 備 備 備 備 備 備

備 備 備 備 備 備

喔

ō | ỐC | từ cảm thán biểu thị kinh ngạc hoặc đã biết (ờ, à)

喔 喔 喔 喔 喔 喔 喔 喔 喔 喔 喔

喔 喔 喔 喔 喔 喔

報

bào | **BÁO** | thiện báo, ác báo; tình báo, báo giấy, báo cáo

報 報 報 報 報 報 報 報 報 報 報
報 報 報 報 報 報

寓

yù | **NGỤ** | nơi ở; phó thác

寓 寓 寓 寓 寓 寓 寓 寓 寓 寓 寓
寓 寓 寓 寓 寓 寓

帽

mào | **MẠO** | cái nón, cái mũ

帽 帽 帽 帽 帽 帽 帽 帽 帽 帽 帽
帽 帽 帽 帽 帽 帽

提

tí | **ĐỀ** | xách, nhấc, nâng cao; sớm, trước giờ; nhắc đến; lấy hàng hóa

提 提 提 提 提 提 提 提 提 提 提
提 提 提 提 提 提

敢

gǎn | CẢM | dũng cảm; dám làm dám chịu

敢 敢 敢 敢 敢 敢 敢 敢 敢 敢 敢

敢 敢 敢 敢 敢 敢

晴

qíng | TÌNH | trời trong xanh; bầu trời quang đãng

晴 晴 晴 晴 晴 晴 晴 晴 晴 晴 晴

晴 晴 晴 晴 晴 晴

棒

bàng | BỔNG | gậy, gậy gỗ; người kế nhiệm, bàn giao; tài, giỏi

棒 棒 棒 棒 棒 棒 棒 棒 棒 棒 棒 棒

棒 棒 棒 棒 棒 棒

湯

tāng | THANG | canh, nước dùng, nước hầm xương; suối nước nóng

湯 湯 湯 湯 湯 湯 湯 湯 湯 湯 湯 湯

湯 湯 湯 湯 湯 湯

無

wú | **VÔ** | không, không có; bất luận

無 無 無 無 無 無 無 無 無 無 無 無

無 無 無 無 無 無

痛

tòng | **THỐNG** | đau, nhức; đau lòng, đau thương; phó từ ý thỏa thích, triệt để

痛 痛 痛 痛 痛 痛 痛 痛 痛 痛 痛

痛 痛 痛 痛 痛 痛

程

chéng | **TRÌNH** | quá trình, chương trình, điều lệ

程 程 程 程 程 程 程 程 程 程 程

程 程 程 程 程 程

窗

chuāng | **SONG** | cửa sổ

窗 窗 窗 窗 窗 窗 窗 窗 窗 窗 窗 窗

窗 窗 窗 窗 窗 窗

答 | dá | **ĐÁP** | hồi đáp, báo đáp

答答答答答答答答答答答

答 答 答 答 答 答

dā | **ĐÁP** | đáp ứng; để ý (thường dùng trong câu phủ định)

訴 | sù | **TỐ** | kể, thuật, nói; khởi tố

訴訴訴訴訴訴訴訴訴訴訴訴

訴 訴 訴 訴 訴 訴

象 | xiàng | **TƯỢNG** | con voi, cảnh tượng, khí tượng

象象象象象象象象象象象象

象 象 象 象 象 象

費 | fèi | **PHÍ** | chi tiêu, tiêu hao, lãng phí

費費費費費費費費費費費費

費 費 費 費 費 費

貼

tiē | **THIẾP** | dán; gần gũi, gần sát; trợ cấp

貼 貼 貼 貼 貼 貼 貼 貼 貼 貼 貼 貼

貼 貼 貼 貼 貼 貼

超

chāo | **SIÊU** | vượt qua, vượt mức, vượt trội (siêu nhân, siêu đẳng, siêu việt,...)

超 超 超 超 超 超 超 超 超 超 超 超

超 超 超 超 超 超

鄉

xiāng | **HƯƠNG** | nông thôn; quê hương, quê nhà

鄉 鄉 鄉 鄉 鄉 鄉 鄉 鄉 鄉 鄉 鄉

鄉 鄉 鄉 鄉 鄉 鄉

量

liàng | **LƯỢNG** | trọng lượng, dung lượng, độ lượng

量 量 量 量 量 量 量 量 量 量 量 量

量 量 量 量 量 量

liáng | **LƯỢNG** | đo lường, thương lượng

隊

duì | **ĐỘI** | hàng, đội; quân đội, bộ đội

隊 隊 隊 隊 隊 隊 隊 隊 隊 隊 隊

隊 隊 隊 隊 隊 隊

雲

yún | **VÂN** | mây

雲 雲 雲 雲 雲 雲 雲 雲 雲 雲 雲 雲

雲 雲 雲 雲 雲 雲

飲

yǐn | **ẨM** | uống, đối ẩm

飲 飲 飲 飲 飲 飲 飲 飲 飲 飲 飲 飲

飲 飲 飲 飲 飲 飲

傳

chuán | **TRUYỀN** | truyền thừa, lưu truyền, truyền bá, truyền đạt; đưa cho

傳 傳 傳 傳 傳 傳 傳 傳 傳 傳 傳

傳 傳 傳 傳 傳 傳

zhuàn | **TRUYỆN** | truyện, tự truyện, truyện ký

傷 **shāng** | **THƯƠNG** | vết thương; bi thương; hao, tổn, hại (thân, tinh thần)

傷傷傷傷傷傷傷傷傷傷傷傷傷
傷傷傷傷傷傷

圓 **yuán** | **VIÊN** | tròn, trọn vẹn, đoàn viên

圓圓圓圓圓圓圓圓圓圓圓圓圓圓
圓圓圓圓圓圓

感 **gǎn** | **CẢM** | đau khổ, rõ ràng, họ Sở

感感感感感感感感感感感感感
感感感感感感

楚 **chǔ** | **SỞ** | đau đớn, khổ sở; rõ ràng, minh bạch; họ Sở

楚楚楚楚楚楚楚楚楚楚楚楚楚
楚楚楚楚楚楚

業

yè | **NGHIỆP** | ngành nghề, nghiệp học, sản nghiệp

業 業 業 業 業 業 業 業 業 業 業 業

業 業 業 業 業 業

極

jí | **CỰC** | cực điểm (điểm cao nhất của sự vật), cực kỳ

極 極 極 極 極 極 極 極 極 極 極 極

極 極 極 極 極 極

概

gài | **KHÁI** | đại khái, khí phách, đồng loạt

概 概 概 概 概 概 概 概 概 概 概 概

概 概 概 概 概 概

溫

wēn | **ÔN** | ấm áp, nhiệt độ; ôn hòa, ôn nhu; ôn tập

溫 溫 溫 溫 溫 溫 溫 溫 溫 溫 溫 溫

溫 溫 溫 溫 溫 溫

煙
yān | **YÊN** | khói, hơi nước, thuốc lá

煙 煙 煙 煙 煙 煙 煙 煙 煙 煙 煙 煙
煙 煙 煙 煙 煙 煙

烟
yān | **YÊN** | khói, hơi nước, thuốc lá

烟 烟 烟 烟 烟 烟 烟 烟 烟 烟
烟 烟 烟 烟 烟 烟

煩
fán | **PHIỀN** | phiền muộn, làm phiền, rắc rối, chán ghét

煩 煩 煩 煩 煩 煩 煩 煩 煩 煩 煩 煩
煩 煩 煩 煩 煩 煩

獅
shī | **SƯ** | con sư tử

獅 獅 獅 獅 獅 獅 獅 獅 獅 獅 獅 獅 獅
獅 獅 獅 獅 獅 獅

ǎi | OǍI | lùn (dáng người), thấp

矮

ǎi | OǍI | lùn (dáng người), thấp

矮 矮 矮 矮 矮 矮 矮 矮 矮 矮 矮 矮 矮

矮 矮 矮 矮 矮 矮

wǎn | UYỂN | cái chén, bát; lượng từ của chén, bát

碗

碗 碗 碗 碗 碗 碗 碗 碗 碗 碗 碗 碗 碗

碗 碗 碗 碗 碗 碗

yì | NGHĨA | chính nghĩa, việc nghĩa (buôn bán từ thiện); ý nghĩa

義

義 義 義 義 義 義 義 義 義 義 義 義

義 義 義 義 義 義

jiù | CỮU | cậu (anh em của mẹ hoặc anh em của vợ)

舅

舅 舅 舅 舅 舅 舅 舅 舅 舅 舅 舅 舅 舅

舅 舅 舅 舅 舅 舅

裙

qún | **QUẦN** | cái váy

裙 裙 裙 裙 裙 裙 裙 裙 裙 裙 裙 裙

裙 裙 裙 裙 裙 裙

裝

zhuāng | **TRANG** | quần áo, đóng gói, đóng giả

裝 裝 裝 裝 裝 裝 裝 裝 裝 裝 裝 裝 裝

裝 裝 裝 裝 裝 裝

解

jiě | **GIẢI** | cách nhìn, giải đáp, hiểu rõ

解 解 解 解 解 解 解 解 解 解 解 解 解

解 解 解 解 解 解

農

nóng | **NÔNG** | nông nghiệp, nông dân, người làm nghề trồng trọt

農 農 農 農 農 農 農 農 農 農 農 農 農

農 農 農 農 農 農

遇

yù　NGỘ　　tương phùng, gặp gỡ; được dịp; gặp phải

遇 遇 遇 遇 遇 遇 遇 遇 遇 遇 遇
遇 遇 遇 遇 遇 遇

遊

yóu　DU　　đi du lịch, trò chơi, du hành

遊 遊 遊 遊 遊 遊 遊 遊 遊 遊 遊 遊
遊 遊 遊 遊 遊 遊

厭

yàn　YẾM　　chán ghét, chán ngán; thỏa mãn (lòng tham không đáy)

厭 厭 厭 厭 厭 厭 厭 厭 厭 厭 厭 厭 厭
厭 厭 厭 厭 厭 厭

實

shí　THỰC　　thật tâm; có thực, thực thể; chân thực

實 實 實 實 實 實 實 實 實 實 實 實 實
實 實 實 實 實 實

guàn | **QUÁN** | thói quen, thường xuyên làm việc gì đó

慣

慣 慣 慣 慣 慣 慣 慣 慣 慣 慣 慣 慣 慣

慣 慣 慣 慣 慣 慣

yǎn | **DIỄN** | biểu diễn, diễn tập, tính toán

演

演 演 演 演 演 演 演 演 演 演 演 演 演

演 演 演 演 演 演

guǎn | **QUẢN** | quản lý, quản giáo; ống có ruột rỗng giữa

管

管 管 管 管 管 管 管 管 管 管 管 管 管

管 管 管 管 管 管

jīng | **TINH** | tỉ mỉ, tinh anh, tinh chất

精

精 精 精 精 精 精 精 精 精 精 精 精 精

精 精 精 精 精 精

緊

jǐn | KHẨN | cấp bách, khẩn cấp; nghiêm túc, chặt chẽ

緊 緊 緊 緊 緊 緊 緊 緊 緊 緊 緊 緊 緊
緊 緊 緊 緊 緊 緊

聞

wén | VĂN | ngửi, nghe thấy, tin tức

聞 聞 聞 聞 聞 聞 聞 聞 聞 聞 聞 聞 聞
聞 聞 聞 聞 聞 聞

腿

tuǐ | THOÁI | chân hay đùi

腿 腿 腿 腿 腿 腿 腿 腿 腿 腿 腿 腿 腿
腿 腿 腿 腿 腿 腿

舞

wǔ | VŨ | khiêu vũ, khoa chân múa tay

舞 舞 舞 舞 舞 舞 舞 舞 舞 舞 舞 舞 舞
舞 舞 舞 舞 舞 舞

趕

gǎn | **CẢN** | gấp gáp; lùa, xua, đuổi; truy đuổi

趕 趕 趕 趕 趕 趕 趕 趕 趕 趕 趕 趕

趕 趕 趕 趕 趕 趕

輕

qīng | **KHINH** | nhẹ, đơn giản, thoải mái

輕 輕 輕 輕 輕 輕 輕 輕 輕 輕 輕 輕

輕 輕 輕 輕 輕 輕

辣

là | **LẠT** | vị cay, chua ngoa, tàn độc

辣 辣 辣 辣 辣 辣 辣 辣 辣 辣 辣 辣

辣 辣 辣 辣 辣 辣

酸

suān | **TOAN** | vị chua, đau xót, bần hàn

酸 酸 酸 酸 酸 酸 酸 酸 酸 酸 酸 酸

酸 酸 酸 酸 酸 酸

銀

yín | NGÂN | bạc (nguyên tố hóa học), màu bạc, ngân hàng

銀 銀 銀 銀 銀 銀 銀 銀 銀 銀 銀 銀 銀

銀 銀 銀 銀 銀 銀

需

xū | NHU | nhu cầu, cần dùng cho

需 需 需 需 需 需 需 需 需 需 需 需 需

需 需 需 需 需 需

領

lǐng | LÃNH | cổ áo, điểm mấu chốt, chỉ huy; lãnh, lĩnh

領 領 領 領 領 領 領 領 領 領 領 領 領

領 領 領 領 領 領

餃

jiǎo | GIẢO | bánh sủi cảo

餃 餃 餃 餃 餃 餃 餃 餃 餃 餃 餃 餃 餃

餃 餃 餃 餃 餃 餃

餅

bǐng | **BÍNH** | bánh

餅 餅 餅 餅 餅 餅 餅 餅 餅 餅 餅 餅 餅

餅 餅 餅 餅 餅 餅

價

jià | **GIÁ** | giá tiền, giá trị

價 價 價 價 價 價 價 價 價 價 價 價 價

價 價 價 價 價 價

廚

chú | **TRÙ** | nhà bếp, đầu bếp

廚 廚 廚 廚 廚 廚 廚 廚 廚 廚 廚 廚 廚

廚 廚 廚 廚 廚 廚

數

shù | **SỐ** | con số; ý chỉ vài hoặc mấy　　**shǔ** | **SỔ** | đếm, tính

數 數 數 數 數 數 數 數 數 數 數 數 數

數 數 數 數 數 數

瘦 | shòu | SẤU | gầy, nạc (thịt)

瘦 瘦 瘦 瘦 瘦 瘦 瘦 瘦 瘦 瘦 瘦 瘦
瘦 瘦 瘦 瘦 瘦 瘦

盤 | pán | BÀN | mâm, khay, đĩa, dĩa; vật giống cái đĩa; lượn quanh

盤 盤 盤 盤 盤 盤 盤 盤 盤 盤 盤 盤 盤
盤 盤 盤 盤 盤 盤

碼 | mǎ | MÃ | mã số; lượng từ chỉ đơn vị chiều dài

碼 碼 碼 碼 碼 碼 碼 碼 碼 碼 碼 碼 碼
碼 碼 碼 碼 碼 碼

箱 | xiāng | TƯƠNG | thùng, tủ; lượng từ của thùng, tủ

箱 箱 箱 箱 箱 箱 箱 箱 箱 箱 箱 箱 箱
箱 箱 箱 箱 箱 箱

線

xiàn | **TUYẾN** | sợi dây, tuyến đường; ẩn dụ những sợi dài và nhỏ (tia sáng)

線 線 線 線 線 線 線 線 線 線 線 線 線

線 線 線 線 線 線

論

lùn | **LUẬN** | thảo luận, bình luận, ngôn luận

論 論 論 論 論 論 論 論 論 論 論 論 論

論 論 論 論 論 論

趣

qù | **THÚ** | hứng thú; chí hướng; thú vui, ham thích

趣 趣 趣 趣 趣 趣 趣 趣 趣 趣 趣 趣 趣

趣 趣 趣 趣 趣 趣

踢

tī | **THÍCH** | đá (bóng, cầu)

踢 踢 踢 踢 踢 踢 踢 踢 踢 踢 踢 踢 踢

踢 踢 踢 踢 踢 踢

輛

liàng | **LƯỢNG** | chiếc (lượng từ của xe)

輛 輛 輛 輛 輛 輛 輛 輛 輛 輛 輛 輛 輛

輛 輛 輛 輛 輛 輛

鞋

xié | **HÀI** | giày

鞋 鞋 鞋 鞋 鞋 鞋 鞋 鞋 鞋 鞋 鞋 鞋 鞋

鞋 鞋 鞋 鞋 鞋 鞋

髮

fā | **PHÁT** | tóc

髮 髮 髮 髮 髮 髮 髮 髮 髮 髮 髮 髮 髮

髮 髮 髮 髮 髮 髮

鬧

nào | **NÁO** | om sòm, ầm ĩ; bỡn cợt, càn quấy; quấy rầy, gây rối

鬧 鬧 鬧 鬧 鬧 鬧 鬧 鬧 鬧 鬧 鬧 鬧 鬧

鬧 鬧 鬧 鬧 鬧 鬧

齒 chǐ | XỈ | răng, răng cưa; ý chỉ tuổi tác

齒 齒 齒 齒 齒 齒 齒 齒 齒 齒 齒 齒 齒
齒 齒 齒 齒 齒 齒

器 qì | KHÍ | dụng cụ, độ lượng, tài năng

器 器 器 器 器 器 器 器 器 器 器 器 器
器 器 器 器 器 器

整 zhěng | CHỈNH | hoàn chỉnh, chỉnh tề, phẫu thuật thẩm mỹ

整 整 整 整 整 整 整 整 整 整 整 整 整
整 整 整 整 整 整

澡 zǎo | TÁO | tắm; liên quan đến tắm rửa (bồn tắm, nhà tắm...)

澡 澡 澡 澡 澡 澡 澡 澡 澡 澡 澡 澡 澡
澡 澡 澡 澡 澡 澡

燒

shāo | **THIÊU** | đốt cháy; phát sốt; quay hay nướng (cách chế biến)

燒 燒 燒 燒 燒 燒 燒 燒 燒 燒 燒 燒 燒
燒 燒 燒 燒 燒 燒

蕉

jiāo | **TIÊU** | chuối

蕉 蕉 蕉 蕉 蕉 蕉 蕉 蕉 蕉 蕉 蕉 蕉 蕉
蕉 蕉 蕉 蕉 蕉 蕉

褲

kù | **KHỐ** | quần

褲 褲 褲 褲 褲 褲 褲 褲 褲 褲 褲 褲 褲
褲 褲 褲 褲 褲 褲

選

xuǎn | **TUYỂN** | lựa chọn, bầu chọn, đại biểu

選 選 選 選 選 選 選 選 選 選 選 選 選
選 選 選 選 選 選

隨

suí | **TUỲ** | nghe theo, thuận theo; tuỳ tiện, tuỳ ý

隨 隨 隨 隨 隨 隨 隨 隨 隨 隨 隨 隨 隨
隨 隨 隨 隨 隨 隨

龍

lóng | **LONG** | con rồng; tượng trưng cho vua chúa thời xưa

龍 龍 龍 龍 龍 龍 龍 龍 龍 龍 龍 龍 龍
龍 龍 龍 龍 龍 龍

戲

xì | **HÍ** | trò chơi; trêu đùa, chọc ghẹo; đóng kịch, diễn kịch

戲 戲 戲 戲 戲 戲 戲 戲 戲
戲 戲 戲 戲 戲 戲

戴

dài | **ĐÁI** | đội, đeo (mũ, kính); ý chỉ mang trên người (một nắng hai sương)

戴 戴 戴 戴 戴 戴 戴 戴 戴
戴 戴 戴 戴 戴 戴

總

zǒng | **TỔNG** | tổng cộng; toàn bộ; cứ (luôn luôn)

總 總 總 總 總 總 總 總 總

總 總 總 總 總 總

聰

cōng | **THÔNG** | thính lực, thông minh, nhạy bén

聰 聰 聰 聰 聰 聰 聰 聰 聰

聰 聰 聰 聰 聰 聰

舉

jǔ | **CỬ** | giơ tay, tuyển cử; nêu ví dụ, đưa ra

舉 舉 舉 舉 舉 舉 舉 舉 舉 舉 舉 舉

舉 舉 舉 舉 舉 舉

賽

sài | **TRẠI** | thi đấu, trận đấu

賽 賽 賽 賽 賽 賽 賽 賽 賽

賽 賽 賽 賽 賽 賽

闆

bǎn | **BẢN** | người chủ

闆 闆 闆 闆 闆 闆 闆 闆 闆

闆 闆 闆 闆 闆 闆

雖

suī | **TUY** | tuy nhiên, cho dù

雖 雖 雖 雖 雖 雖 雖 雖 雖

雖 雖 雖 雖 雖 雖

鮮

xiān | **TIÊN** | tươi ngon, tươi sống, sản phẩm mới

鮮 鮮 鮮 鮮 鮮 鮮 鮮 鮮 鮮

鮮 鮮 鮮 鮮 鮮 鮮

櫃

guì | **CỰ** | cái tủ

櫃 櫃 櫃 櫃 櫃 櫃 櫃 櫃 櫃 櫃

櫃 櫃 櫃 櫃 櫃 櫃

簡

jiǎn | GIẢN | đơn giản; qua loa, sơ sài; thật là

簡 簡 簡 簡 簡 簡 簡 簡 簡 簡
簡 簡 簡 簡 簡 簡

舊

jiù | CỰU | cũ, xưa

舊 舊 舊 舊 舊 舊 舊 舊 舊 舊
舊 舊 舊 舊 舊 舊

藍

lán | LAM | màu xanh da trời; tranh Cyanotype

藍 藍 藍 藍 藍 藍 藍 藍 藍 藍
藍 藍 藍 藍 藍 藍

騎

qí | KỴ | cưỡi ngựa, kỵ binh

騎 騎 騎 騎 騎 騎 騎 騎 騎 騎
騎 騎 騎 騎 騎 騎

huài | **HOẠI** | phá hoại, thối rửa; không tốt (nói xấu, thói quen xấu...)

壞

壞 壞 壞 壞 壞 壞 壞 壞 壞 壞
壞 壞 壞 壞 壞 壞

qiān | **THIÊM** | ký tên, tờ trình

簽

簽 簽 簽 簽 簽 簽 簽 簽 簽 簽
簽 簽 簽 簽 簽 簽

yuàn | **NGUYỆN** | chí nguyện, mong là vậy, đồng ý

願

願 願 願 願 願 願 願 願 願 願
願 願 願 願 願 願

lèi | **LOẠI** | nhân loại, tương tự, đại khái

類

類 類 類 類 類 類 類 類 類 類
類 類 類 類 類 類

籃

lán | LAM | cái giỏ, rổ (làm bằng mây, tre...); ném bóng rổ

籃 籃 籃 籃 籃 籃 籃 籃 籃 籃 籃

籃 籃 籃 籃 籃 籃

蘋

píng | TẦN | quả táo (miền Nam gọi là trái bom)

蘋 蘋 蘋 蘋 蘋 蘋 蘋 蘋 蘋 蘋 蘋

蘋 蘋 蘋 蘋 蘋 蘋

鹹

xián | HÀM | vị mặn

鹹 鹹 鹹 鹹 鹹 鹹 鹹 鹹 鹹 鹹 鹹

鹹 鹹 鹹 鹹 鹹 鹹

覽

lǎn | LÃM | tham quan, đọc sách

覽 覽 覽 覽 覽 覽 覽 覽 覽 覽 覽

覽 覽 覽 覽 覽 覽

tiě | **THIẾT** | nguyên tố sắc trong hóa học, cứng rắn, ý chí sắt đá, nhất định

鐵

鐵 鐵 鐵 鐵 鐵 鐵 鐵 鐵 鐵 鐵 鐵

鐵 鐵 鐵 鐵 鐵 鐵

gù | **CỐ** | nhìn lại, nhìn xung quanh, đến thăm, khách hàng

顧

顧 顧 顧 顧 顧 顧 顧 顧 顧 顧 顧

顧 顧 顧 顧 顧 顧

dú | **ĐẬU** | đọc chữ, đọc sách, kể chuyện

讀

讀 讀 讀 讀 讀 讀 讀 讀 讀 讀 讀 讀

讀 讀 讀 讀 讀 讀

biàn | **BIẾN** | thay đổi, biến cố, biến hóa

變

變 變 變 變 變 變 變 變 變 變 變 變

變 變 變 變 變 變

| 罐 | **guàn** | **QUÁN** | lon, lọ, hộp, chai, bình...; lượng từ của lon, lọ,... |

罐 罐 罐 罐 罐 罐 罐 罐 罐 罐 罐 罐

罐 罐 罐 罐 罐 罐

| 觀 | **guān** | **QUAN** | nhìn, xem, quan sát; cảnh sắc; quan niệm |

觀 觀 觀 觀 觀 觀 觀 觀 觀 觀 觀 觀 觀

觀 觀 觀 觀 觀 觀

LifeStyle063

華語文書寫能力習字本：中越語版基礎級3
（依國教院三等七級分類，含越語釋意及筆順練習）

作者	療癒人心悅讀社
越文翻譯	鄧依琪、阮氏紅絨
越文校對	陳氏艷眉
美術設計	許維玲
編輯	劉曉甄
企畫統籌	李橘
總編輯	莫少閒
出版者	朱雀文化事業有限公司
地址	台北市基隆路二段 13-1 號 3 樓
電話	02-2345-3868
傳真	02-2345-3828
劃撥帳號	19234566 朱雀文化事業有限公司
e-mail	redbook@hibox.biz
網址	http://redbook.com.tw/
總經銷	大和書報圖書股份有限公司 02-8990-2588
ISBN	978-626-7064-13-9
初版一刷	2022.05
定價	149 元
出版登記	北市業字第 1403 號

國家圖書館出版品預行編目

華語文書寫能力習字本：中越語版基
礎級3/療癒人心悅讀社作.-- 初版. --
臺北市：朱雀文化事業有限公司,
2022.05- 冊 ;公分. -- (LifeStyle ; 63)
中越語版
ISBN 978-626-7064-13-9
(第3冊：平裝). --

1.CST: 習字範本 2.CST: 漢字

943.9 111006915

全書圖文未經同意不得轉載和翻印
本書如有缺頁、破損、裝訂錯誤，請寄回本公司更換

About 買書：

●朱雀文化圖書在北中南各書店及誠品、 金石堂、 何嘉仁等連鎖書店均有販售， 如欲購買本公司圖書，
建議你直接詢問書店店員。 如果書店已售完， 請撥本公司電話(02)2345-3868。
●●至朱雀文化網站購書（http://redbook.com.tw）， 可享85折優惠。
●●●至郵局劃撥（戶名：朱雀文化事業有限公司， 帳號19234566）， 掛號寄書不加郵資， 4本以下無折
扣， 5～9本95折， 10本以上9折優惠。